DEBUT D'UNE SERIE DE DOCUMENTS EN COULEUR

CATALOGUE

DE LA PRÉCIEUSE COLLECTION

DE TABLEAUX

DU CABINET

DE M LE COMTE DE FRIES,

à Vienne;

PAR M. LANEUVILLE,

Peintre et Expert du Gouvernement.

PARIS.

IMPRIMERIE DE A. CONIAM,
RUE DU FAUBOURG MONTMARTRE, N. 4.

1826.

FIN D'UNE SERIE DE DOCUMENTS EN COULEUR

24 – 27 avril 1826

CATALOGUE

DE LA PRÉCIEUSE COLLECTION

DE TABLEAUX

Dont se composait le Cabinet de M. le Comte de FRIES;
à Vienne;

Par M. LANEUVILLE, Peintre et Expert du
Gouvernement.

L'EXPOSITION PUBLIQUE

De ces Tableaux aura lieu rue de Cléry, n. 19, les Dimanche 16, Lundi 17, et Mardi 18 Avril 1826, de midi à quatre heures de relevée.

LA VENTE s'en fera aux enchères et argent comptant, dans le même local, les ~~Mercredi 19 et Jeudi 20~~ dudit mois, à midi précis; *lundy 24 &c.*

Par le ministère de M⁰. BINOT, Commissaire-Priseur, rue de Seine Saint-Germain, n⁰. 57;

Avec l'assistance de MM. HENRY et LANEUVILLE, fils aîné.

LE PRÉSENT CATALOGUE SE DISTRIBUE

Chez M⁰. BINOT, à son domicile indiqué ci-dessus.
M. HENRY, rue de Bondy, n⁰. 23;
M. LANEUVILLE, fils aîné, rue Saint-Marc, n⁰. 15.

1826.

AVERTISSEMENT.

Cette Collection, divisée dans ce Catalogue en deux parties, est une précieuse réunion de beaux Tableaux des meilleurs peintres des Écoles romaine, Florentine, Vénitienne, Lombarde, Bolognaise et Génoise, qui proviennent des galeries les plus renommées de Florence et de Venise, où ils ont été choisis avec goût et avec discernement, et parmi lesquels on peut citer les maîtres suivans, savoir : Perrino del Vaga, Francesco Francia, Fra Bartholoméo (della Porta), Domenico Guirlandaio, Thomasso di san Frédiano, Vasari, Pontormo, Carlo Dolci, Carriani, Damini di Castel Franco, Polidoro, J. Bellini, Cima di Conégliano, Tintoretto, Fr. Albano, Paris Bordone, Giorgione, Santi di Tito, Angiolo et Alexandro Allori, Bonifaccio, Pordenone, Matheo Roselli, Gregorio Pagani, Barbieri dit il Guercino, Passignano, il Cavaliere Vanni, Lucas Cranack et autres.

En dernier lieu, ces Tableaux composaient le fameux Cabinet de M. le Comte de Fries, à Vienne.

CATALOGUE

DE LA PRÉCIEUSE COLLECTION

DE TABLEAUX,

Dont se composait le Cabinet de M. le Comte de FRIES, à Vienne.

PREMIÈRE PARTIE.

ALBANE (François).

1. Sur le premier plan d'un paysage d'un site agréable, Vénus, couchée mollement sur des coussins d'étoffe rouge, et accompagnée de l'Amour, invite Adonis à rester près d'elle ; il est armé d'une lance, et se prépare à partir pour la chasse, malgré les instances de cette déesse.

Ce joli Tableau, dont les figures sont dessinées avec grâce, réunit à un pinceau suave le coloris le plus brillant et beaucoup d'expression. T., L. 24 p. H. 17 p.

BARBARELLI (Giorgio), dit Georgione di Castel Franco.

2. Le portrait d'Hélène Capello, noble vénitienne, de grandeur naturelle, vue jusqu'aux genoux ; elle est coiffée en cheveux et vêtue d'une étoffe de soie noire ; son attitude est gracieuse, et le coloris d'une grande vérité. L'inscription latine qui est au bas du tableau indique que c'était une femme célèbre de son siècle.

Ce portrait est de même grandeur que celui de la maîtresse du Titien, par Pâris Bordone, et provient du même cabinet. T., H. 37 p., L. 31 p.

BELLINI (Giovanni).

3. Le portrait en buste du duc d'Urbino, commandant en chef les armées de la république de Venise (dans le XV^e. siècle), qui lui fit ériger un monument triomphal avec sa statue dans la cour du palais ducal; il est nû-tête et a la barbe grisâtre, il est vêtu d'une pelisse garnie de fourrure.

Ce portrait intéressant est de la plus grande vérité de couleur et fini précieusement. B., L. 14 p. H 10 p.

POLIDORO (Venetiano).

4. Une Sainte-Famille.

Le divin Jésus, assis sur les genoux de sa mère, reçoit du petit saint Jean une banderolle où est inscrit : *Ecce agnus Dei*; à sa droite, on voit saint Joseph debout, appuyé sur un bâton, qui regarde cette scène; et de l'autre côté est sainte Catherine, qui tient une roue, instrument de son supplice. Les figures se détachent en partie sur un rideau vert et sur un paysage d'un site montagneux.

Ce tableau, peint par un des élèves les plus distingués du Titien, peut être comparé aux bons ouvrages de ce grand peintre par la chaleur du ton et par son harmonie et sa transparence. B., L. 25 p., H 15 p.

BONIFACCIO.

5. Deux Tableaux de forme ovale, représentant des

sujets de l'histoire romaine. Dans l'un, on remarque Clélie avec ses compagnes, sortant du camp des Romains; dans l'autre, elle est conduite devant Porsenna.

Ces deux morceaux paraissent être des esquisses terminées de tableaux plus grands. Forme ovale. T., L. 15 p. H 8 p.

BORDONE (Paris).

6. Le portrait de la belle Viola ou Violante, fille de Palma Vecchio et maîtresse du Titien, de grandeur naturelle, vue jusqu'aux genoux; elle est vêtue d'une robe de velours cramoisi et coiffée en cheveux, dont une natte lui pend sur l'épaule et fait ressortir la blancheur de sa poitrine; elle a une main appuyée sur le côté, et de l'autre tient un éventail garni d'un manche d'ivoire.

Ce beau tableau est un chef-d'œuvre de l'École vénitienne, et peut rivaliser avec les meilleurs portraits du Titien par la vérité et le brillant de son coloris. Il sort d'un cabinet célèbre de Venise; il est signé *Paris. B.* T., H. 37 p., L. 31 p.

CAGLIARI (dit Carletto Véronèse).

7. Les disciples d'Emaüs.

Ce tableau est une répétition de celui qui était autrefois dans la Galerie d'Orléans, par Paul Véronèse, et qui est gravé par Duflos. L'expression des figures et son coloris transparent et harmonieux feraient croire que cet ouvrage a été fait sous les yeux de ce grand peintre, et qu'il a été retouché par lui. Il sort du palais Grimani de San-Paolo, à Venise. T., L. 26 p., H. 24 p.

CARRACHE (Louis).

8. La mise au tombeau (composition de huit figures).

Dans l'intérieur d'une grotte, les disciples de Jésus-Christ, accompagnés des saintes femmes, déposent dans un sépulcre le corps inanimé du divin Sauveur, enveloppé d'un linceul; près de lui est sa divine mère, dont la figure abattue exprime la douleur dont elle est pénétrée. On remarque sainte Madeleine, qui essuye ses pieds avec ses beaux cheveux, saint Jean qui tient la couronne d'épines; de l'autre côté, sont d'autres saints personnages qui ont accompagné le corps de Jésus.

Ce sujet religieux est rendu avec tout l'intérêt qu'il doit inspirer; les figures sont d'un grand caractère et pleines d'expression. Nous invitons les connaisseurs à juger par eux-mêmes du mérite de ce tableau.

CIMA DI CONEGLIANO (JOANNES BAPTISTA).

9. Ce Tableau représente la Sainte-Vierge assise sur son trône, entre saint Jérôme et saint Jean-Baptiste. qui a les mains jointes, elle tient sur ses genoux l'Enfant-Jésus, donnant la bénédiction à ces deux saints personnages, qui se prosternent pour la recevoir. On distingue dans l'éloignement, sur une hauteur, l'ancien château de Conégliano, appelé vulgairement Cima di Conegliano, pour faire allusion au nom de la famille et de la patrie de cet habile peintre. Il est écrit au bas du tableau : *Joannes Baptista pinxit.*

On remarque dans cet ouvrage précieux et rare, un coloris digne du Titien, un dessin correct et un bon goût d'ajustement; il mérite de tenir une place honorable dans

les plus belles galeries de l'Europe. B., L. 56 p , H. 40 p.

CARRIANI (GIOVANNI), Peintre de Bergame.

10. La Vierge Marie, assise sous un groupe d'arbres et entourée de plusieurs saints, tient l'Enfant-Jésus sur ses genoux ; elle pose une main sur la tête d'un personnage qui est à genoux, ayant les mains jointes. Le fond représente un paysage orné de belles fabriques.

Ce Tableau est un des plus capitaux de cet habile peintre; il était contemporain du Titien, de Palme le Vieux et de Lorenzo Lotto. L'abbé Lanzi le met au rang de ces habiles peintres. B., L. 52 p., H. 40 p.

CORRÈGE (Attribué au).

11. Une tête de femme, de grandeur naturelle, peinte avec facilité et au premier jet. B., L. 15 p , H. 13 p.

CRANACK (LUCAS).

12. Le portrait de Luther, vu à mi-corps (Figure de grandeur naturelle). Il a la tête découverte, et tient un livre dans ses mains; un manteau noir est par-dessus ses vêtemens. On remarque sur l'appui d'une croisée un serpent ailé, qui est la signature de ce peintre, et l'année 1543 ; plus bas est une inscription allemande qui contient la biographie de ce célèbre réformateur.

Ce morceau intéressant est de la plus grande vérité de coloris. B. H. 36 p , L. 24 p.

DAMINI (dit PIETRO, dit CASTEL FRANCO).

13. La mort d'Adonis.

Adonis, étendu sur la verdure au pied d'un arbre, est près d'expirer; Vénus, près de lui, paraît abattue par la tristesse; l'Amour, témoin de son désespoir, cherche à la consoler.

Il est rare de rencontrer dans les galeries des tableaux de cet habile peintre, très-peu connu en France, dont les productions sont dans le style du Corrège; celui-ci réunit à la grâce des contours des caractères de tête pleins de noblesse et une distribution de lumière de l'effet le plus piquant.

Il est écrit, sur le carquois d'Adonis, *Petrus del Castel-Franco*. T., L. 48 p., H. 45 p.

FRANCIA (FRANCISCO).

14. Le mariage de sainte Catherine.

La Sainte-Vierge, assise sur une estrade, tient dans ses bras le divin Jesus, qui présente l'anneau nuptial à sainte Catherine, qui le reçoit avec modestie; saint François, un peu en arrière, regarde cette scène avec un respect religieux.

Ce tableau, de la plus parfaite conservation, est aussi rare que précieux; il mérite d'être comparé aux ouvrages de Raphaël; la figure de la vierge a surtout cette beauté idéale qui caractérise la divinité. Le propriétaire attribue ce tableau à Perrino del Vaga. Nous croyons lui avoir donné son véritable nom. B., H. 26 p., L. 18 p.

JANET.

15. Le portrait d'Elisabeth, reine d'Angleterre, dans

sa jeunesse; elle est coiffée d'un diadême recouvert d'une toque noire, garnie de perles, de pierres précieuses et de plumes; son vêtement, qui est de velours noir, est également parsemé de perles.

Ce tableau est fini précieusement. B. H. 10 p. et demi, L. 7 p.

LAAR (Pierre de).

16. Près d'une masure, au bord d'un chemin, un maréchal s'occupe à ferrer un cheval blanc tenu par un garçon de ferme.

Ce tableau, d'un ton chaud et transparent, est de l'effet le plus vrai et le plus piquant. T., L. 16 p., H. 12 p.

BONIFACCIO.

17. La Samaritaine.

Ce tableau représente Jésus-Christ assis près d'un puits, adressant la parole à la Samaritaine accompagnée de son enfant, qui vient puiser de l'eau dans un vase de terre. On découvre la ville de Jérusalem dans le lointain d'un paysage d'une vaste étendue, animé par beaucoup de figures.

Ce morceau est d'un coloris clair et plein d'harmonie; l'attitude de la jeune femme a beaucoup de grâce. T. L. 33 p., H. 24 p.

PREVITALI (Andréa), peintre de Bergame, élève de Gio Bellini.

18. Dans le milieu du tableau, on voit la vierge Marie

assise, tenant l'Enfant-Jésus debout sur ses genoux, ayant un pied posé dans sa main droite, pendant qu'il donne sa bénédiction au petit saint Jean, qui est à genoux sur une table de marbre; près de lui, à ses côtés, on remarque saint Jacques et une religieuse tenant un livre d'une main, et de l'autre un petit crucifix.

Ce tableau est d'un coloris chaud et transparent; les expressions des figures sont vraies et pleines de naïveté, et la figure de la vierge a beaucoup de noblesse. B., L. 36 p., H. 24 p.

M. A. CERQUOZZI) genre de).

19 Deux petits tableaux représentant des Bohémiens prenant leurs repas.

Morceaux touchés avec hardiesse.

TINTORET (Attribué à)

20. Dans un lieu obscur, éclairé par une grande lampe, Jesus-Christ distribue le pain à ses disciples, et leur annonce que l'un d'eux le trahira; ils paraissent surpris, et leurs attitudes indiquent leur indignation d'une telle perfidie.

Ce tableau est vigoureux de coloris et très-transparent; les figures sont pleines de mouvement. c., H. 13 p., L. 10 p.

VECCHIA (PIETRO DELLA), peintre vénitien.

21. Un paysan qui allume sa pipe.

Morceau fait avec facilité et vrai de couleur. Forme ronde; B., 14 p. de diamètre.

DEUXIÈME PARTIE (1).

ALBANI (attribué à Francesco). T. H. P. L.

22. L'extâse de sainte Madeleine:

Quelques parties de ce tableau rappellent en effet le style de l'Albane; la figure de la sainte est surtout remarquable par la grâce qui se mêle au doux abandon de toutes les parties de son corps.

Des anges exécutent un concert, et leurs voix célestes accompagnées d'instrumens, exercent un charme si délicieux sur les sens de Madeleine, qu'elle semblerait en avoir perdu l'entier usage, si l'on ne voyait errer sur ses lèvres de légers signes de sa félicité.

BASSANO (Jacopo) marbre noir; H. 12 p., L. 10.

23. La sainte famille, accompagnée d'un ange et de saint Jean-Baptiste, enfant.

L'envoyé du ciel adore le fils de Marie. Aux pieds de cet enfant divin, placé sur les genoux de sa mère, est

(1) Les dénominations données à ces Tableaux remontent à des temps si reculés, et ont été, depuis, si généralement tenues pour vraies, que nos commettans ont dû croire qu'il y aurait de la présomption à vouloir y faire le moindre changement.

Note de M. H.

le jeune précurseur qui lui présente sa croix de roseau, symbole de la mission qu'il est venu accomplir.

La petite dimension de ce tableau en fait une chose rare, et le sauvera sans doute du trop d'indifference qu'on témoigne depuis quelque temps pour les ouvrages de son auteur.

Par le même. T. II. 53 p., L. 31.

24. St. Christophe portant l'enfant Jésus sur ses épaules. Le fils de la vierge est représenté une seconde fois assis sur les genoux de sa mère qui apparaît dans les airs.

Nous dirons aussi de cette peinture qu'elle réunit aux divers mérites qui constituent le grand talent de Bassano, l'avantage de différer beaucoup de ses compositions les plus ordinaires.

BORDONE (Paris) B. II. 40 p. L. 37.

25. La sainte famille et saint Jean-Baptiste.

La modeste Marie, les yeux baissés, tient sur elle son glorieux fils, auquel le jeune précurseur rend hommage. Sur ce dernier sont fixés les regards de Saint Joseph, dont l'air pensif exprime que l'humilité de cet enfant envers Jésus est pour lui un sujet de profondes réflexions.

BRUSASORCI (Domenico Riccio, dit) pierre noire; H. 16. p. L 12.

26. La Vierge et son fils, recevant les hommages de St.-Jean-Baptiste et de St.-François.

Tandis que le fils d'Elizabeth donne à Jésus de tendres marques de son affection, Marie se penche avec bonté

vers St.-François, à genoux près d'elle, et semble lui promettre sa puissante intercession auprès du Sauveur.

Au-dessus de ce groupe, voltigent quatre anges qui forment une espèce de quadrille en se tenant par la main, et témoignent l'allégresse que leur cause la présence du fils de Dieu, et de sa grâcieuse mère.

On aimerait ce tableau sans être connaisseur, tant il est séduisant sous les rapports du *faire*, du coloris et de la composition.

CARRACI, (Lodovico) T. H. 34 pouces, L. 25.

27 La Vierge et son fils.

Jésus assis sur les genoux de sa mère, la presse tendrement dans ses bras, et semble vouloir appeler sur elle des regards qu'elle ne charme pas moins par sa grâce que par sa modestie.

Ici, le naturel le plus parfait s'unit au goût, au dessin, et même aux prestiges du coloris.

Par le même. T. H. 52 p. L. 45.

28. Jésus un livre à la main est accompagné de trois docteurs de la loi juive : figures à mi-corps et de grande proportion.

Un pinceau suave, des teintes d'un gris plombé, une union de grandeur et de simplicité sont les indices qui portent à croire que ce tableau est dû au pinceau du célèbre fondateur de l'école de Bologne.

CARRACI (Annibale) T. H. 12. p. L. 9.

29. Le buste de Jésus-Christ.

CIGNIANI, (Carlo) T. forme ovale ; H. 18. p. L. 28.

30. Un jeune garçon d'une figure agreable, dort sur un lit de repos. Si ses ailes étendues ne nous disaient que c'est l'amour toujours prêt à s'envoler, on s'en douterait au sourire malicieux qui est empreint sur ses lèvres.

CIGOLI, (Lodovico Cardi, dit le) T. H. 40 p. L. 51.

31. La chasteté de Joseph.

La pantomime de ces deux figures fait merveilleusement sentir la sage retenue du jeune Israëlite, et la violente passion qu'a conçue pour lui la femme de Putiphar. Assise sur son lit, cette femme impudique, après avoir inutilement essayé de toucher le cœur de Joseph, veut le retenir de force et le saisit par son manteau. Son attitude est très-prononcée, celle du fils de Jacob montre sa répugnance et son empressement à fuir.

Ce tableau, autant qu'il nous en souvient, ressemble beaucoup à celui où Biliverti a représenté le même sujet.

CORREGIO, (Antonio Allegri, dit il) T. H. 22 p. L. 18.

32. La vierge à genoux devant son fils nouveau né et couché par terre, sur un peu de paille, le contemple avec autant de vénération que d'amour, et semble déjà préoccupée des hautes destinées de cet enfant.

Les connaisseurs ont jusqu'à ce jour regardé ce tableau comme étant de la main du Corrège.

DOMINICHINO (Dominichino Zampierri, ordinairement appelé) T. H. 20 p. L. 30.

33. Paysage historique.

Un ange apportant du ciel la palme et la couronne des élus, plane au milieu des airs, et dirige son vol du côté d'une masse de rocs escarpés. Dans ce lieu sauvage, à l'entrée d'une grotte, s'aperçoit une femme expirante, la célèbre pécheresse succombant aux austérités d'une longue pénitence, et prête à recevoir l'immortel prix de ses repentirs et de sa foi.

D'autres personnages groupés sur le bord d'une rivière, enrichissent encore ce paysage, sans avoir aucun rapport avec le principal sujet.

Par le même, T. II. 49. L. 30.

34. Saint Sébastien attaché à un arbre, percé de flèches et tournant les yeux vers le ciel.

On a vu vendre, depuis quelque temps, plusieurs répétitions de ce tableau ; celle ci est une des meilleures.

Par le même.

35. L'apothéose de Ste.-Lucie, T. II. 14. p. 6 lig., L. 12.

La bienheureuse martyre, les bras étendus, les yeux élevés au ciel, traverse les airs sur un nuage, et s'élève vers le séjour de l'immortalité: des anges l'accompagnent, les uns portant des instrumens qui rappellent les souffrances que les ennemis de la foi lui ont fait endurer, un autre tenant un lys, symbole de sa pureté.

Les connaisseurs remarqueront avec plaisir ce petit tableau. L'exécution en est finie ; les têtes sont gracieuses, les teintes suaves, lumineuses et liées par un heureux accord.

DOSSI DOSSO. B. H. 10 p. 1. 13.

36. St. Jean-Baptiste, enfant, présentant une corbeille de fleurs au petit Jésus, que la Vierge Marie tient assis sur ses genoux.

En donnant le nom de Dossi à ce charmant tableau, nous sommes à peu près convaincus que nous ne nous exposons sur ce point à aucun dissentiment. Le peu de paysage qui sert de fond aux figures, leur simplicité gracieuse, le jet des vêtemens de la Vierge, l'éclat et l'union des couleurs, le pinceau même, tout ici nous rappèle l'école de Ferrare et particulièrement le style du Dossi. Lanzi nous dit au sujet de ce peintre, que divers écrivains lui ont trouvé de la ressemblance, tantôt avec Raphaël, tantôt avec le Corrège et le Titien.

GIULIO ROMANO (Giulio Pippi, dit) B. H. 27. L. 40.

37. Le jugement de Pâris.

Le beau berger a déjà prononcé son jugement ; la pudique Junon, la chaste Pallas, ont vainement dévoilé à ses yeux leurs charmes les plus secrets, c'est la mère des grâces et des amours, c'est Vénus qui obtient le prix de la beauté. Au moment où Pâris le lui présente, la renommée planant au-dessus d'elle, lui pose une couronne sur la tête, et la plus belle des déesses a pour témoins de son triomphe, non-seulement les divinités du Mont Ida, mais Jupiter lui-même, entouré des autres dieux de l'Olympe.

Personne n'ignore que cette riche et poétique compo-

sition est due au génie de Raphaël. Le tableau de Jules Romain n'est donc qu'une espèce de traduction, où le plus grand peintre des temps modernes a dirigé la main aussi habile que soumise du meilleur de ses élèves.

GUERCINO (François Barbieri, dit le) T. H. 43 p., L. 33.

38. La vierge avec son divin fils sur ses genoux : figures de grandeur naturelle.

Marie est assise, et s'appuie de la main gauche sur un livre placé à côté d'elle; de l'autre main elle présente des cerises à Jésus, qui tend la sienne pour les recevoir.

On ne saurait trop louer ce beau tableau ; cependant nous nous bornerons à ces simples remarques : la disposition de ses figures est naïve et gracieuse, sa couleur un peu austère, son harmonie parfaite ; dans l'exécution se montre la facilité d'un grand maître.

Le même, T. H. 43 p. L. 60.

39. Le Christ et la Samaritaine, figures à mi-corps, de grandeur naturelle.

Jésus, près du puits de Jacob, avec une femme du pays de Samarie, lui dit qui il est, et l'instruit dans la loi de Dieu en lui faisant connaître les erreurs des Samaritains.

GUIDO RENI. T. H. 22 p., L. 17.

40. Saint Paul : demi-figure de grandeur naturelle.

Le savant apôtre, la tête penchée et appuyée sur sa main gauche, le regard fixe et dirigé en haut, est plongé

dans la méditation. De la main droite il tient son épée, symbole qui le distingue des autres disciples de Jésus.

On remarque dans cette figure un pinceau ferme, un grand goût de dessin et beaucoup d'expression. Saint Paul représenté ici avec des traits mâles, avec un air martial et penseur, nous fait souvenir que cet illustre apôtre, après avoir été le plus ardent ennemi des disciples du Christ, devint, par son éloquence et la force de ses écrits, un des plus solides appuis de leur doctrine, et, pour ainsi dire, le maître de l'église.

Il eut été plus vrai, à notre avis, de dire que cet excellent tableau est du Caravage. On y retrouve tout à la fois un de ses airs de tête, son *faire* et sa couleur.

<center>Par le même.</center>

41. Saint François d'Assise : figure plus qu'à mi-corps et de proportion naturelle. T. H. 35, p., L. 27.

Le pieux moine est supposé à genoux et en prières; une tête de mort qu'il touche de sa main gauche, indique son mépris pour la vie, ainsi que pour toutes les choses de ce monde. Dans ses yeux élevés au ciel se peint l'image de son âme toute à Dieu, et la ferveur avec laquelle il lui demande à partager le bonheur des élus.

De toutes les qualités qui constituent le mérite de ce tableau, l'expression est peut être la première.

<center>Par le même.</center>

42. L'apothéose de la vierge, tableau regardé comme une esquisse terminée, et dont la riche composition est, à nos yeux, d'un grand intérêt. T. H. 40 p. L. 19.

Assise sur un trône, une couronne d'or sur la tête, la bienheureuse Marie vient d'être faite reine des cieux. Sur ses genoux est l'enfant Jésus tendant les mains à Dieu son père, que des anges entourent et soutiennent sur leurs ailes. Plus bas que Marie, David, accompagné de deux anges, célèbre sur sa harpe et par ses cantiques l'élévation de sa petite fille au trône céleste. Saint Joseph, Moïse et plusieurs autres prophètes assistent à cette auguste cérémonie.

La Fortune, т. ii. 53 p, l. 48.

43. La fugitive déesse plane au-dessus du globe, sans parure, sans vêtemens, tenant dans ses mains des palmes, une couronne et un sceptre. Un enfant ailé la poursuit, et veut l'arrêter par les cheveux.

Ce tableau, qu'une main habile a copié d'après le Guide, passait, en Italie, pour être de celle de Carle Maratte.

IMOLA (In. Francucci da) b. h. 24 p., l. 20.

44. Mariage mystique de sainte Catherine d'Alexandrie.

Jésus, assis sur sa mère, passe l'anneau nuptial au doigt de sa nouvelle épouse, que la vierge regarde avec un tendre intérêt. Saint Jean-Baptiste, enfant, assiste à cette cérémonie.

Innocenzio entra d'abord dans l'école de Francia, et travailla ensuite à Florence avec Albertinelli. Vasari le loue, et nous dit qu'il conforma son style à celui des meilleurs peintres florentins. Lanzi n'en porte pas un jugement moins avantageux. Il cite plusieurs tableaux qui démontrent évidemment qu'Imola aspira au style même

de Raphaël, et en approcha autant que peu des élèves de ce maître.

LOTTO (Lorenzo) b. h. 49 p. l. 39.

45. Ex voto.

L'enfant Jésus étendu sur un coussin, à côté de la Vierge, sa bienheureuse mère, bénit un religieux personnage, de l'ordre ecclésiastique, qui se prosterne humblement à ses pieds. Saint Joseph, placé dans l'ombre, est à la gauche et en arrière de sa chaste épouse.

Si le beau fini de ce tableau, si la règle d'après laquelle son auteur y a observé la distribution du jour, appuyent fortement l'opinion des écrivains qui ont pensé que Lorenzo Lotto étudia la manière de Leonard de Vinci, on y remarque aussi cette force et cette vivacité de teinte, qui appartiennent spécialement à l'école vénitienne, et sont une autorité pour les historiens qui ont rangé cet artiste parmi les élèves de Jean Bellin.

Une union parfaite dans les lumières, un travail délicat, un riche coloris sont, comme on le voit, les qualités pittoresque de cet ouvrage de Lorenzo Lotto, qualités qu'on n'y saurait trop admirer, et qui nous imposent l'obligation de le recommander aux amateurs de tableaux italiens.

LUINI (Lovini Bernardino da Luino) b. h. 19. p. l. 15.

46. La Vierge portant Jésus à son cou exprime la douce satisfaction que lui causent les caresses de cet enfant.

Ce tableau nous semble se rapprocher de la manière d'André del Sarte beaucoup plus que de celle de Luini.

Par *le même.* Bois h. l.

47 Saint Jean-Baptiste à genoux, les bras croisés, considère sa croix de roseau et médite sur la grande mission qu'il doit remplir. Un agneau est à côté de lui.

La figure du jeune précurseur a tout le charme des airs de tête de Leonard.

MARINARI (Onorio). t. Forme ovale. h. 52 p. l. 26.

48. La Vierge et l'Enfant-Jésus.

Il suffit de jeter un coup d'œil sur ce tableau pour deviner que son auteur fut un des disciples de Carlo-Dolci ; et cependant autant il y a, en général, d'énergie dans le coloris de ce dernier, autant son élève s'est attaché à ne peindre ici qu'en tons légers et pour ainsi dire aériens, tons qui répandent une grande douceur sur son tableau, et s'y allient parfaitement avec l'aménité du sujet.

Vierge aussi gracieuse que modeste, et tout à la fois mère heureuse, Marie soutient le Fils de Dieu assis sur un coussin, et porte sur les spectateurs un regard où se peint en même tems la pureté de son âme et son bonheur inaltérable.

PADOVANINO (Alessandro Varotari, dit le) t. h. 48 p. l. 43.

49. Vénus assise, nue, sur un lit de repos, relève de la main gauche une mèche de ses cheveux, et porte ses regards sur le spectateur.

Le Padouan a souvent peint des sujets de l'espèce de

celui-ci. Ils souriaient, sans doute, à son imagination ; dans Vénus nue, il voyait tous les charmes de la beauté.

PERUZZI (BALDASSARE) B. H. 10 p L. 28.

50. Le parnasse, petit tableau singulièrement Raphaélesque et joignant à cette précieuse qualité tout l'intérêt qu'une imagination brillante sait répandre sur un beau sujet.

Apollon, assis sous un bouquet d'arbres, charme par les mélodieux accens de sa lyre et les muses, ses compagnes ordinaires, et beaucoup de poëtes, parmi lesquels on distingue Pétrarque à côté de Sapho et d Homère. Ce dernier récite des vers qu'un autre personnage transcrit sur un papier. Des génies voltigent au-dessus des neuf sœurs, avec des couronnes destinées à leurs nourrissons.

PESARÈSE (Simon Cantarini, dit le). T. H. 25 p., L. 31.

51. Repos de la sainte famille pendant son voyage en Egypte.

La Vierge, tenant son fils emmailloté sur ses genoux, est assise à terre en face de son époux, et regarde un ange qui abaisse une branche de palmier. L'intention du messager céleste est, sans doute, d'offrir des dattes à Marie, que l'Eternel lui a commandé d'assister et de conduire en Egypte.

Aucun sujet du nouveau testament n'a été plus souvent répété en peinture que celui-ci ; cependant il plaît toujours à cause de l'infinité de situations différentes qu'il a fournies à l'imagination des artistes. Pesarèse avait tout le talent nécessaire pour le bien traiter, lui que tant d'é-

crivains ont comparé au Guide, et dont Lanzi ne parle qu'avec éloge.

PIERINO DEL VAGA. B. H. 28. p. L. 46.

52. Marie et son fils au milieu de deux saintes martyres.

Le jeune Rédempteur, assis sur les genoux de la Vierge, qui le regarde avec toute la tendresse d'une mère, semble, par un geste, lui demander le sein. Sainte Marguerite, une palme à la main, est à la droite de Marie; à sa gauche est Sainte Catherine, Vierge d'Alexandrie, martyrisée sous le règne de l'empereur Maximin.

On voit toujours avec un nouveau plaisir, les peintures qui, comme celle-ci, réunissent beaucoup de noblesse à beaucoup de grâce, de naturel et de simplicité. Disciple de Raphaël, Delvaga prit beaucoup du style de son maître; nous en avons une preuve dans les airs de tête du tableau qui est sous nos yeux.

PROCACCINI (Camillo) T. H 13. p. L. 12.

53. Le martyre de Sainte Catherine d'Alexandrie.

Un féroce bourreau lève son glaive et va trancher la tête à Catherine. La jeune Vierge à genoux, les bras croisés sur la poitrine, tend le cou et attend la mort avec une héroïque résignation: la mort est à ses yeux le commencement de la vie, le premier moment d'un éternel bonheur; c'est la mort seule qui peut la réunir à son Dieu.

Deux anges, l'un planant dans les airs, la palme des martyrs à la main, l'autre sur un nuage à côté de la sainte victime; attendent qu'elle soit dégagée de ses liens terres-

tres pour la conduire au séjour de la béatitude éternelle.

ROSSO, (le) T. H. 15. P. L. 12.

54. Amour pinçant les cordes d'un luth, derrière lequel il semble vouloir se cacher.

Le peintre a parfaitement rendu l'air malicieux du fils de Vénus.

SCHIDONE (Bartolomeo) Bois. H. 1.

55. La Vierge accompagnée de Saint Joseph, tient sur ses genoux l'enfant Jésus qui caresse le petit Saint Jean.

Quoique ce tableau ne soit guère qu'une esquisse avancée, nous ne croyons pas déplacé d'engager les connaisseurs à lui accorder un peu d'attention. Ils savent combien les productions de Schidone sont rares ; celle-ci nous paraît à l'abri du moindre doute, relativement à son originalité.

SPADA (attribué à Leonello del) T. H. 45. P L. 36.
56. Apparition d'un ange à Saint-Jérôme.

Le pieux et savant Cénobite tient une plume et se dispose à écrire. Il est appuyé sur une table grossière où sont posés un crucifix, des livres, un chandelier et une tête de mort. A côté de lui, est un ange qui lui explique les saintes écritures.

VENUSTI (Marcello) B. H. 42. P. L. 44.

57. Saint Pierre et Saint Paul prosternés aux pieds de la Vierge et de son fils.

Marie a pour siège une espèce de trône, et tient le

sauveur sur ses genoux. A sa gauche est l'apôtre Saint Paul, et à sa droite, le chef de l'église, à qui Jésus remet les clefs du Paradis. Un ange relève une draperie suspendue au-dessus du trône de la Vierge.

Disciple et collaborateur de Perrin del Vaga, dessinateur sous Michel-Ange, instruit dans la couleur par Sébastien Del-Piombo; Marcello Venusti n'a pu que montrer beaucoup d'habileté dans tous les ouvrages dus à son pinceau. Dans celui-ci, nous remarquons particulièrement une exécution recherchée, une grande force de coloris, et des figures dont le style rappelle la plus belle époque des écoles de peinture en Italie.

VERONESE, (Palo Caliari, dit le) T. II. 23. p. L. 34.

58. Jésus sortant du Prétoire, où il vient d'être interrogé par Pilate, gouverneur de la Judée.

La femme de Pilate le prie de ne point juger lui même Jésus, que des songes, dont elle est frappée, lui représentent comme un homme juste. Une jeune fille, à genoux, et plusieurs juives portant des enfans dans leurs bras, mêlent leurs vives instances à celles de l'épouse du gouverneur; des soldats escortent Jésus pour le conduire devant Hérode avec ses accusateurs. La scène se passe sur les degrés d'un palais.

Ce tableau, ou plutôt cette esquisse terminée, fait sur la vue une agréable impression. C'est un avantage qu'elle doit particulièrement à l'éclat et à la vérité de son coloris.

Suzanne et les Vieillards. T. II. p. L.

59. Excités par l'amour criminel qu'ils ont conçu pour la

chaste Susanne, deux vieillards choisissent pour lui en faire la déclaration, le moment où ils la trouvent seule, prenant le bain dans son jardin.

VOLTERRA (Danielle Ricciarelli da) B. H. L.

60. Le triomphe de David.

Le jeune et vaillant Israélite, le sabre levé, va trancher la tête de l'énorme géant que sa fronde a terrassé. Des soldats entourent le champ du combat, et en attendent l'issue sans faire aucun mouvement.

Plus d'un indice fait reconnaître ici le style du Schiavone, plutôt que celui de Ricciarelli, et plus d'un connaisseur sera de notre avis ; toutefois l'exécution du peintre Vénitien est-elle accusée par une touche plus libre et plus hardie ; ainsi, notre remarque ne porte que sur le dessin des figures, qui se distingue par une sveltesse, une sorte d'élégance qui sont communes aux ouvrages de Schiavone, du Tintoret et de plusieurs autres artistes qui vécurent de leur temps.

ÉCOLES FLAMANDE ET HOLLANDAISE.

MOUCHERON, (Fréderic de) T. H. 35. P. L. 41.

61. Paysage.

Il est baigné par une rivière, et ombragé de tous côtés par de nombreux bouquets d'arbres, à travers lesquels on aperçoit un lointain terminé par des montagnes. A main gauche, vers le second plan du tableau, est une grande

habitation rurale ; au bord de la rivière, un chasseur tire un coup de fusil sur des canards.

Des arbres élégamment profilés et feuillés avec autant de soin que de légèreté ; un site agréable que rafraîchit l'air du matin ; une grande richesse de détail, élèvent ce tableau au rang des meilleurs ouvrages de Moucheron.

RUBENS (attribué à Pierre Paul). T. 11. 58 p., L. 44.

62. La sainte Vierge, ayant dans ses bras l'enfant Jésus, l'expose aux regards et à l'adoration de plusieurs saints personnages, parmi lesquels on distingue Saint-George et saint Paul.

On a regardé ce tableau comme une esquisse de la main de Rubens.

ÉCOLE FRANÇAISE.

MIGNARD (Pierre) T. 11. 46 p., L. 36.

63 Saint Jean-Baptiste, enfant, baise humblement les pieds du Sauveur qui est debout sur les genoux de la vierge Marie.

Mignard était encore en Italie, quand il peignit ce beau tableau. Si l'on doutait de ce fait, on en trouverait un double témoignage dans l'énergique liberté du pinceau qui s'y manifeste, et dans le solide empâtement de sa couleur. Au surplus, ces deux qualités sont ici ce qu'il y a de moins digne de remarque. En Italie, Mignard avait sans cesse sous les yeux des ouvrages sublimes qui l'ins-

piraient, notamment ceux du Dominicain, pour lesquels il paraît avoir eu une préférence marquée. De là cette simplicité noble, ce goût, ce charme infini qu'il a répandus sur sa gracieuse vierge, et sur les deux jolis enfans dont l'affection mutuelle ajoute au bonheur de cette tendre mère.

SUPPLÉMENT.

BESCHEY, B. H 30 p. L. 21.

64. A peine Jésus est-il né qu'il reçoit la visite de trois rois venus du fond de l'Orient pour lui offrir leurs hommages et l'adorer.

La beauté, l'éclat du coloris s'unissent, dans ce tableau, à la richesse de la composition.

BLOEMEN (Pierre Van) T. H. 18 p., L. 22.

65. Pâtres gardant des animaux sur le devant d'un paysage.

66. Villageois menant des bestiaux, et portant des provisions au marché.—Ces deux tableaux font pendans.

Par le même. T. H. 21 p, L. 26.

67. Tableau représentant l'intérieur d'un camp.

68. Dans un camp, deux cavaliers sont arrêtés près de la tente d'une vivandière. Ce tableau est le pendant du précédent.

BOURDON (Sébastien) B. H. 12 p., L. 17.

69. Dans l'intérieur d'une cuisine où différens légumes

sont groupés avec des ustensiles de ménage, une femme ayant sur ses genoux un enfant à la mamelle, est assise entre deux hommes, et cause avec l'un d'eux, tandis que l'autre boit un verre de vin.

Le mérite de ce tableau qu'on a vu paraître dans plusieurs ventes, a tellement frappé les connaisseurs qu'il serait superflu d'en faire l'éloge.

CHAMPAIGNE (Philippe de) T. H. 27 p., L. 22.

70. Les apprêts de la sépulture de Jésus.

Trois disciples de Jésus l'ont détaché de la croix, et se disposent à l'ensevelir; Marie assise devant les tristes restes d'un fils adoré, dont Magdeleine embrasse respectueusement les pieds, lève au ciel des yeux inondés de larmes, et demande à Dieu la force de supporter ses douleurs.

Une exécution parfaite, un coloris vrai, des expressions touchantes, de la sagesse dans l'effet ainsi que dans l'exposition du sujet, sont autant de qualités qui brillent dans cette peinture, qui a d'ailleurs, par sa dimension, l'avantage de pouvoir être placée dans tous les cabinets.

Le même. T. H. 42 p., L. 32.

71. L'adoration des bergers.

Au milieu de la nuit, des bergers avertis par un ange de la naissance du messie, se sont empressés de venir lui rendre hommage L'immaculée Marie, rayonnante du bonheur d'être mère, soulève un linge et leur montre son fils, dont la vue les frappe de surprise autant qu'elle les pénètre de plaisir et de respect.

Ce beau tableau n'est pas moins parfait que le précédent.

GRIFFIER (Jean) Cuivre. H. 18. p. L. 24.

72. Deux marines faisant pendant; dans l'une, deux yachts à la voile sur une mer légèrement agitée, saluent de plusieurs coups de canon, un vaisseau arrivant d'un long voyage, et dont les matelots sont occupés à serrer la voilure. — Dans l'autre, beaucoup de navires de diverses grandeurs voguent en tous sens sur une mer calme.

Ces deux tableaux sont clairs et offrent une infinité de détails précieusement terminés.

SON (Jean Van) B. H. 21. p. L. 26.

73. Fruits divers, vases de porcelaine, verre de cristal, coupe d'argent et autres objets groupés sur une table, en partie couverte d'un tapis vert.

TENIERS (DAVID) B. H. 12 p., L. 9.

74. Les chimistes.

Trois laborateurs sont occupés près d'une table à diverses opérations, tandis que leur chef assis dans un fauteuil, le soufflet à la main, excite le feu d'un réchaud sur lequel est un creuset.

Ce tableau d'une exécution légère et d'une grande transparence de couleur, intéresse en outre par la richesse infinie de ses détails.

TENIERS. (Genre de David) T. H. 12 p., L. 9.

75. Trois militaires flamands dans un corps de garde.

L'un d'eux chausse ses bottes ; un autre tient un pot de grès et se dispose à boire.

VERNET (Joseph). T. H. 21 p., L. 40.

76. Vue prise sur le bord de la mer, au lever du soleil et par un temps de brouillard. Un groupe d'hommes et de femmes, dont deux sont occupés à pêcher à la ligne, enrichit, à gauche, le premier plan de ce tableau. Plus loin et du côté opposé, d'autres pêcheurs réunissent leurs efforts pour tirer un grand filet.

Nous appelons l'attention des amateurs sur ce tableau.

Par le même. T. H. 14 p., L. 18.

77. Incendie d'une ville pendant la nuit.

Le peuple sort en foule par une porte où le feu n'est pas encore parvenu. D'autres malheureux se sont sauvés à l'aide de nacelles, emportant avec eux le peu de choses qu'ils ont pu sauver. Un fleuve baignant les murs de la ville, réfléchit la flamme qui la consume, et double en quelque sorte l'horreur que cause ce terrible spectacle.

Par le même. T. H. 14 p., L. 18.

78. Paysage avec effet de lune. On y voit, sur plusieurs plans, des pêcheurs au bord d'une rivière.

Ces deux tableaux passent depuis long-tems pour être de Joseph Vernet, et ce sentiment est encore celui de beaucoup de connaisseurs. Cependant quelques personnes ont cru reconnaître dans ces paysages la touche de Volaire. — Cette dissidence dans les opinions nous fait un

devoir d'engager les amateurs à ne s'en rapporter sur ce point qu'à leurs propres lumières.

ZAFT LEVEN (CORNFILLE). B. H. 14 p., L. 11.

79. Paysage.

Sur le devant coule une rivière où nagent quelques canards, et près de laquelle se repose un troupeau de gros bétail; les pâtres qui le gardent sont un peu plus loin; sur la rivière s'élève un pont où l'on voit des villageois conduisant d'autres animaux.

GIRODET.

80. Une esquisse terminée, dont le sujet est tiré des poëmes d'Ossian.

Uthal s'est emparé des états du vieux Larmor, son beau-père. Celui-ci a rassemblé des guerriers et vient attaquer l'usurpateur. Au moment de la bataille, la fille de Larmor pleure sur l'issue du combat entre son père et son époux. Des bardes sont demeurés près d'elle et essayent de la consoler par leurs chants.

On retrouve dans cette esquisse et la grace sévère et le grand caractère que Girodet savait donner à toutes ses productions. Le groupe des bardes surtout, a cette grandeur idéale et sauvage qui semble propre à ces personnages à moitié historiques, à moitié fabuleux et qu'aucun artiste né concevra jamais plus poëtiquement que le peintre à jamais célèbre dont nous parlons.

Par le même.

81. Son beau dessin connu sous le nom *du voyage*

d'Homère. Thétis a ordonné aux Tritons et aux Néréides de protéger la navigation du poëte qui doit immortaliser la gloire de son fils; et les divinités de la mer obéissant à son commandement, se pressent autour du vaisseau qui porte le chantre de l'Iliade et le dirigent sûrement sur les flots.

Pour la composition, le grand style des figures et le précieux de l'exécution, ce dessin peut être placé au nombre des plus capitaux et des plus achevés de Girodet.

Par le même.

82. Une Caricature étincelante d'esprit et de malice, que le dépit lui arracha, à l'occasion des critiques absurdes et injustes dont son chef d'œuvre, *le Déluge*, fut l'objet, lors de son apparition au salon de 1806. Cette caricature intéressante, puisqu'elle se rattache à la plus grande époque de sa carrière pittoresque, est accompagnée d'une explication qui nous dispense d'entrer, à ce sujet, dans de plus grands détails.

GIRODET ET M. P. BOUILLON.

83. Les quatre dessins de l'*Anacréon*, gravés par Girardet. On sait que Girodet lui-même mettait les deux dessins qui lui appartiennent dans cette collection, au nombre de ses meilleures productions en ce genre, et particulièrement celui d'*Anacréon et la jeune fille*. Il était si satisfait de la composition de ce dernier, qu'il avait eu le projet d'en faire un tableau, et que ce projet même avait reçu un commencement d'exécution. C'est assez louer les deux dessins de M. Bouillon, que de dire qu'avec des qualités dif-

férentes et qui sont propres à cet habile dessinateur, ils soutiennent la comparaison avec ceux de Girodet.

Les excellentes gravures de Girardet ont encore accru la célébrité de ces quatre morceaux, dont la collection est capitale et l'une des plus précieuses que l'école moderne ai produites en dessins historiques. La médaille de Téos qui la complète a été dessinée par M. Bouillon; et l'on a joint à cette collection un exemplaire unique des quatre gravures de Girardet, tirées sur la même feuille de papier.

M. P. BOUILLON.

84. Deux cadres contenant ensemble 18 dessins sur peau de vélin, dont les sujets sont presque tous tirés du nouveau testament. Dix-sept de ces dessins ont été exécutés par M. Bouillon, et 16 composés par lui. Le 18e., qui est une copie du Christ mort, du Carrache, a été dessiné par M. Chasselat.

Ces dessins sont remarquables par tout ce qui caractérise le rare talent de l'auteur du *Musée des antiques:* correction, fini précieux, touche suave et délicate, compositions heureuses et variées, tout semble réuni pour en faire autant de petits chefs-d'œuvre. Les vrais connaisseurs admireront le 17e., qui représente la messe de St.-Martin, d'après Lesueur, comme une espèce de prodige de l'art, le dessinateur ayant su, dans une si petite dimension, où les traits échappent presque à l'œil, conserver à chaque tête son expression et son caractère.

C'est encore là une collection unique et digne des amateurs les plus délicats.

IMPRIMERIE DE A. CONIAM,
RUE DU FAUBOURG MONTMARTRE, N. 4.

ORIGINAL EN COULEUR
NF Z 43-120-8

www.ingramcontent.com/pod-product-compliance
Lightning Source LLC
Chambersburg PA
CBHW030116230526
45469CB00005B/1664